迟园画册

王雪涛册页精品

王丹 编

王雪涛画语录：

默写比速写更重要，我讲的默写，实际是默记。凭眼睛看，用脑子记。

山东美术出版社

济南

其璐舒滿書國死
我中華民族更旄薜清以水久生存
由有建以華采未有之安樂
緣念是涇沒為人為振拔
晶勉小自憑憑也
步四甲戌秋不宣十者身未加題後
郗逢此盛大之勝利日時彼戴語以付
瓏光君之
乙酉中秋於立方書

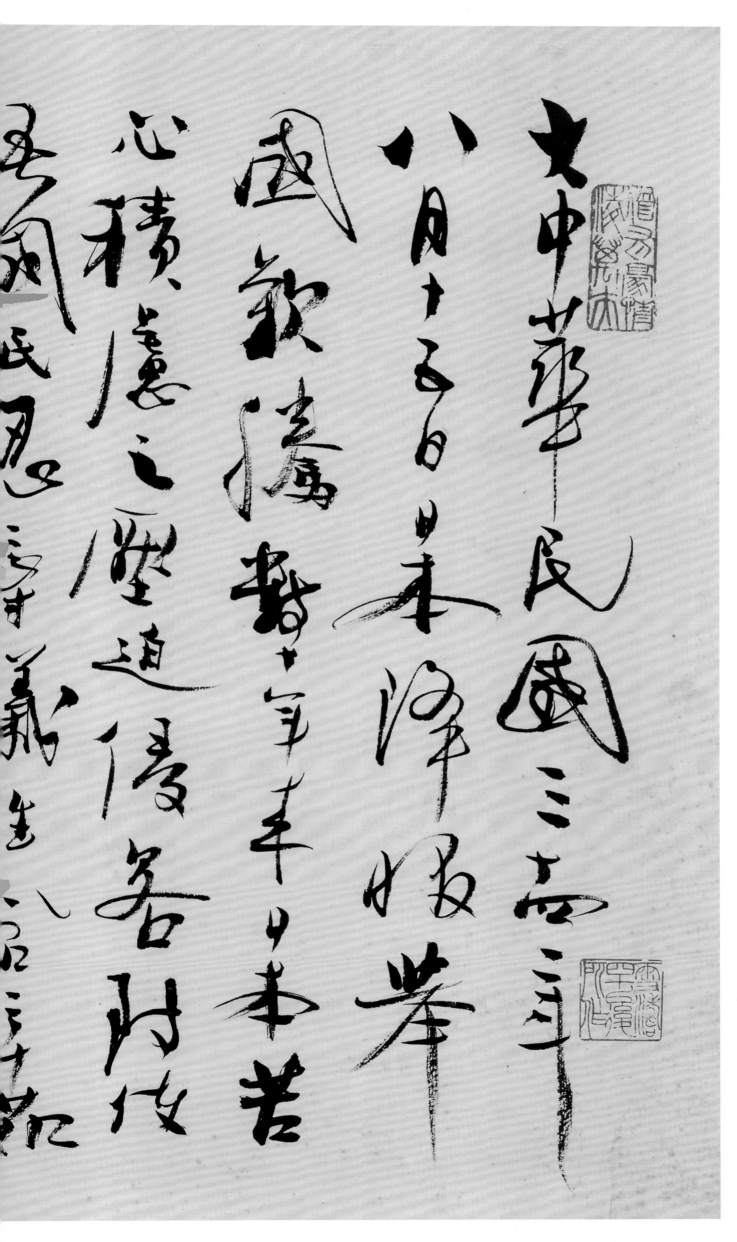

跋语

27cm×38cm

作于 1934 年

跋语 1945 年

家属藏

题识：大中华民国三十四年八月十五日，日本降服，举国欢腾。数十年来日本苦心积虑之压迫侵略，致使吾国民忍辱牺牲，含辛茹苦，终得公理战胜，渝雪国耻！我中华民族得以永久生存，为有史以来未有之光荣纪念。是后，吾人更当振拔勖勉以自励也。此册为甲戌秋所写，十余年未加题识，兹逢此盛大之胜利日时，跋数语以付珑儿存之。乃翁乙酉中秋于燕市。

钤印：雪涛长年（白）、犹有豪情凌万夫（朱）、雪涛四十以后所作（朱）

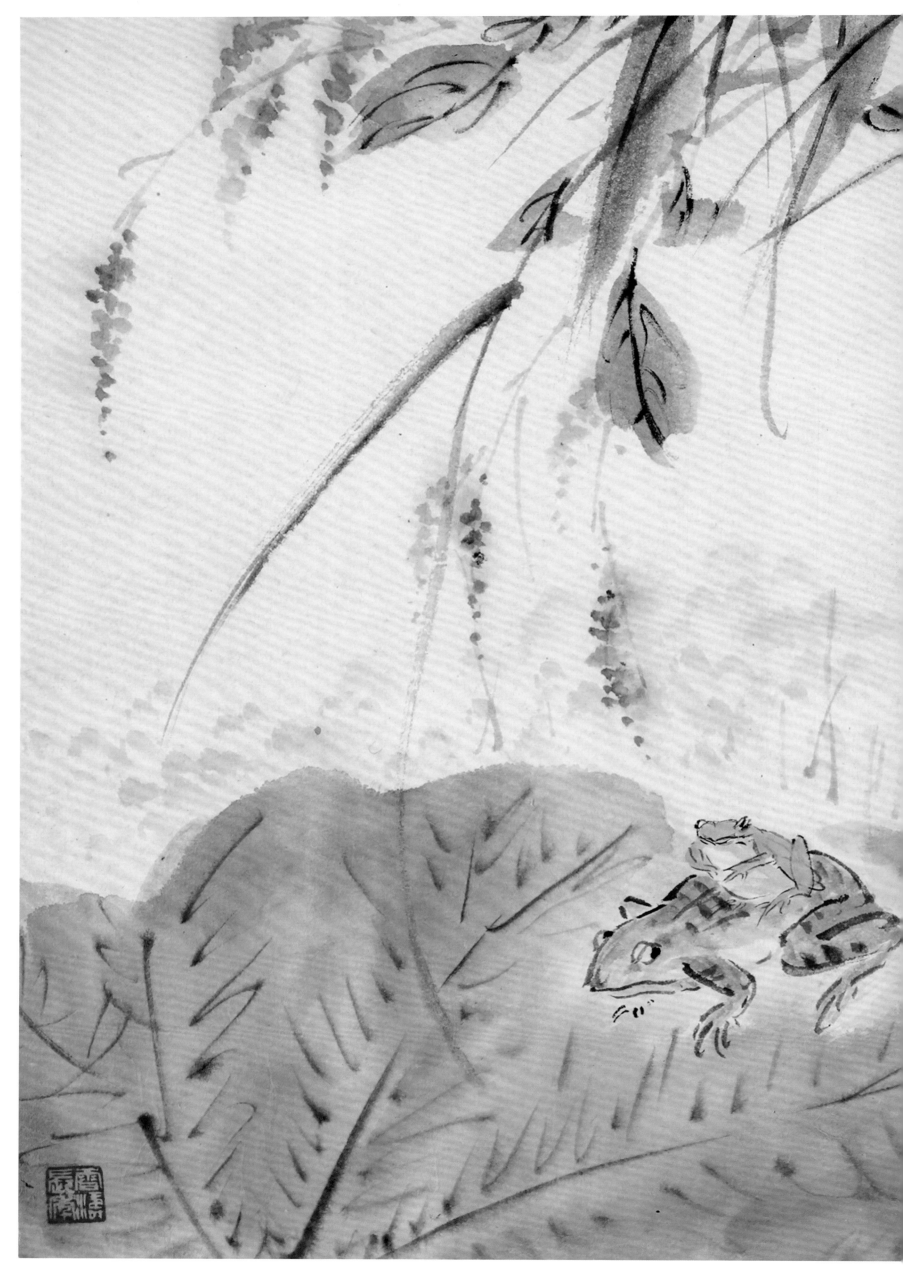

秋塘蛙戏 27cm×38cm 1934年 家属藏 **钤印：**雪涛长年（白）

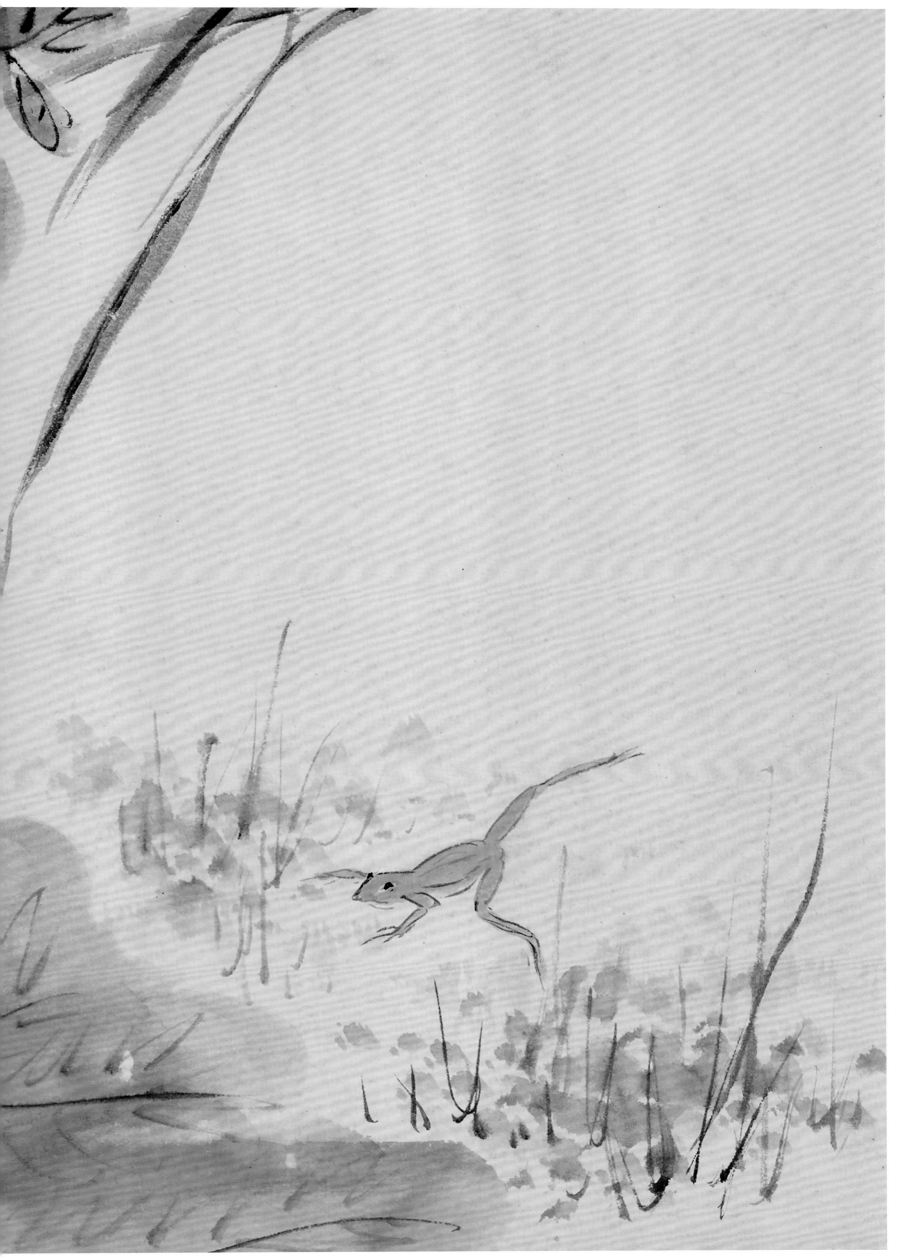

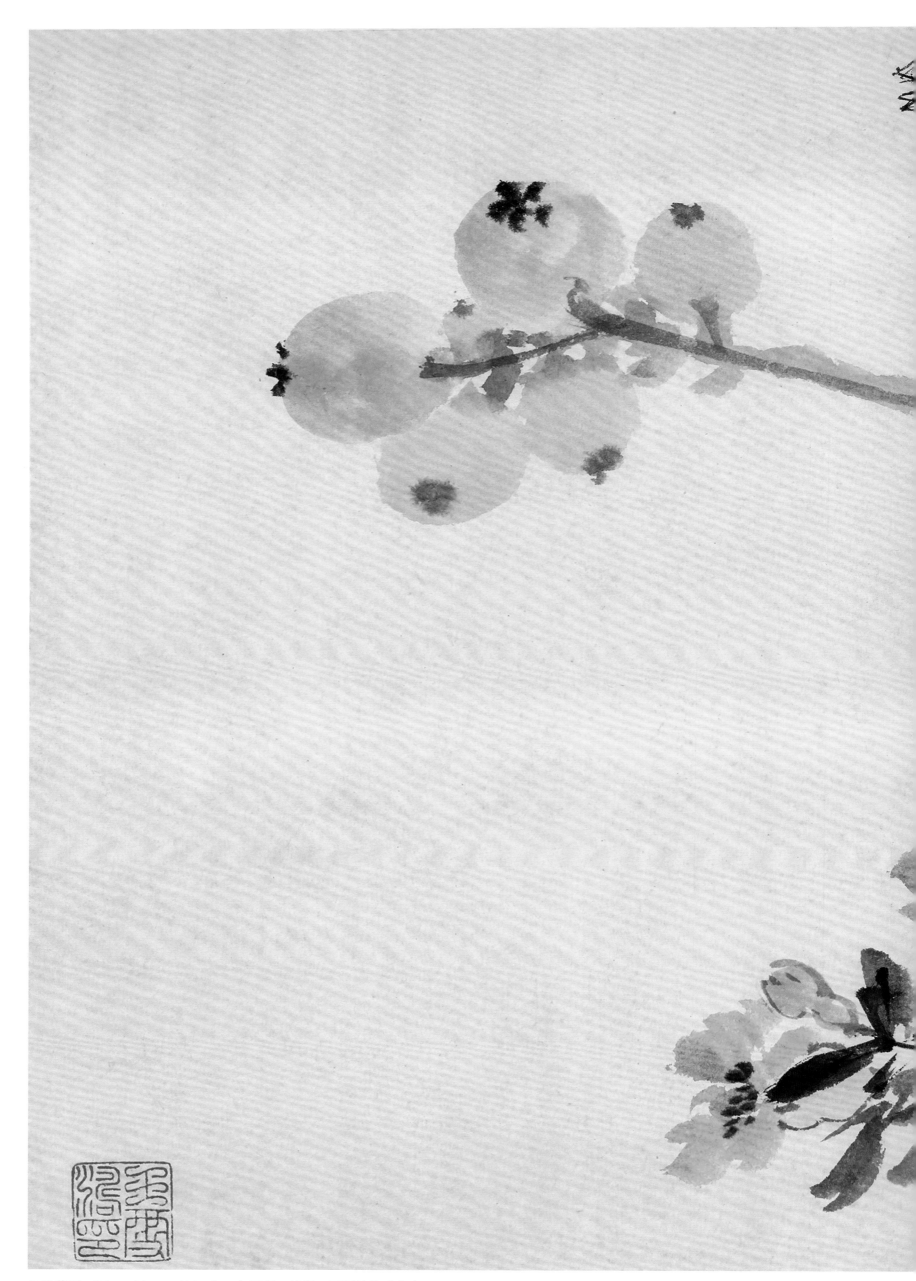

五月花果　27cm×38cm　1934 年　家属藏　**钤印：**王雪涛印（朱）

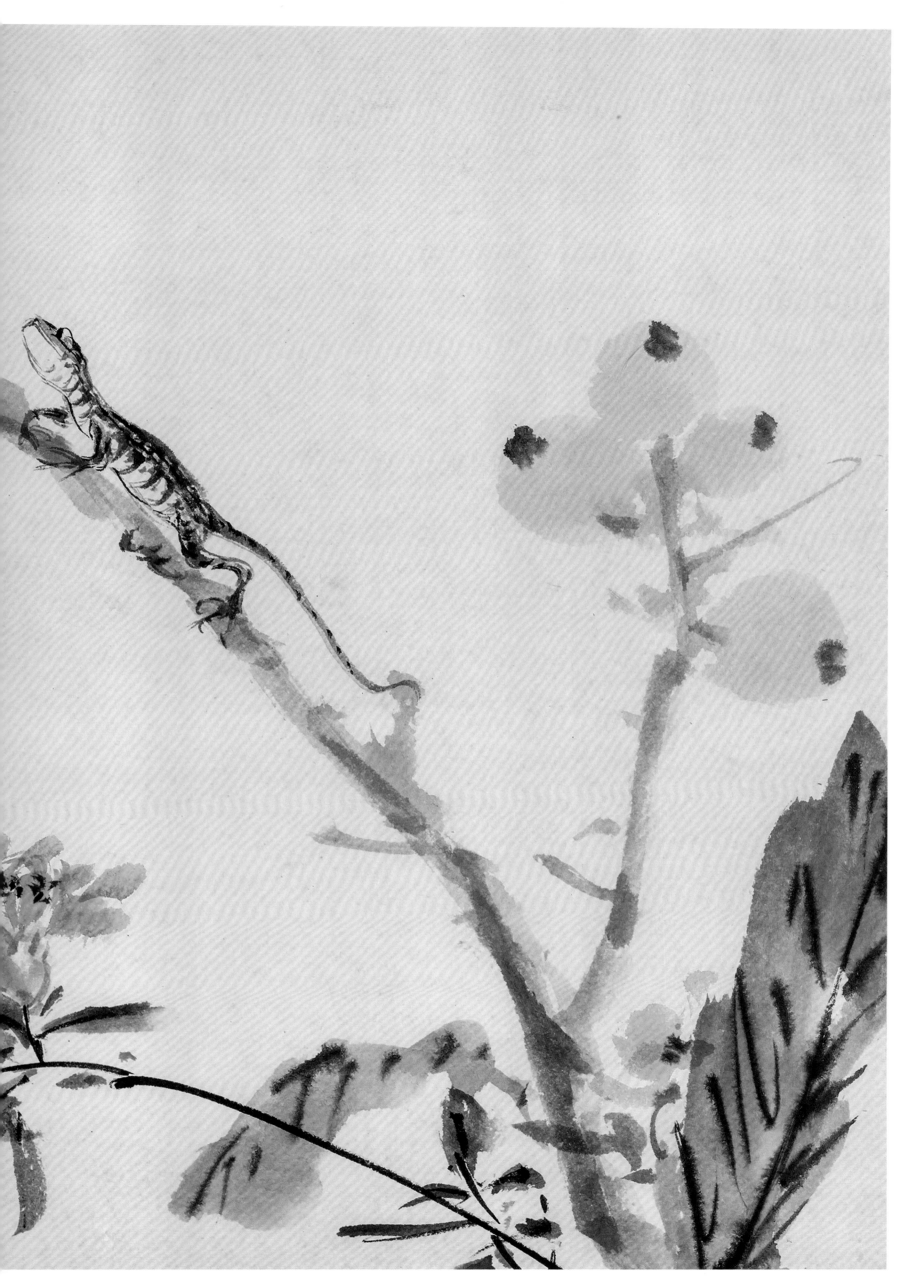

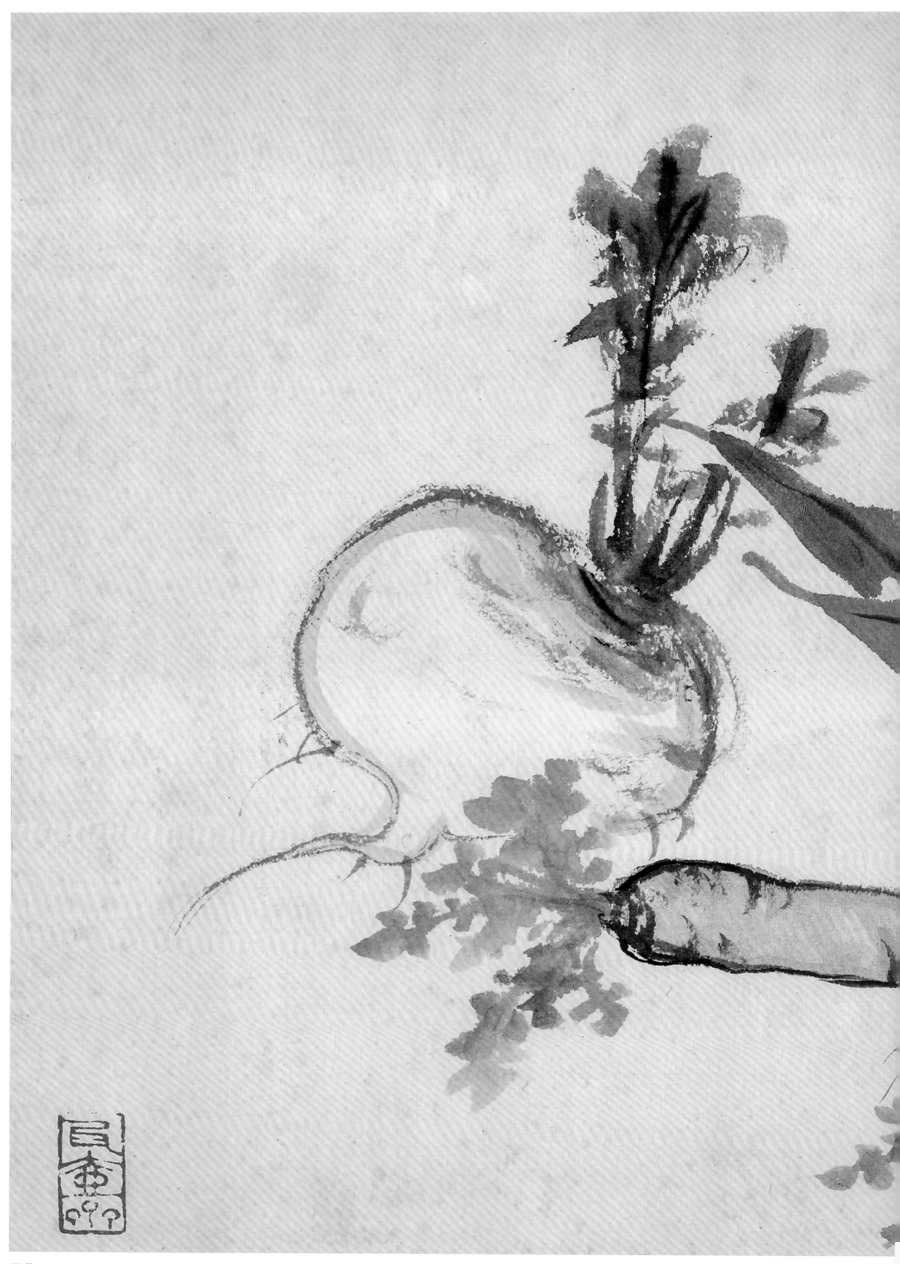

园蔬 27cm×38cm 1934 年 家属藏 钤印：瓦壶斋（朱）

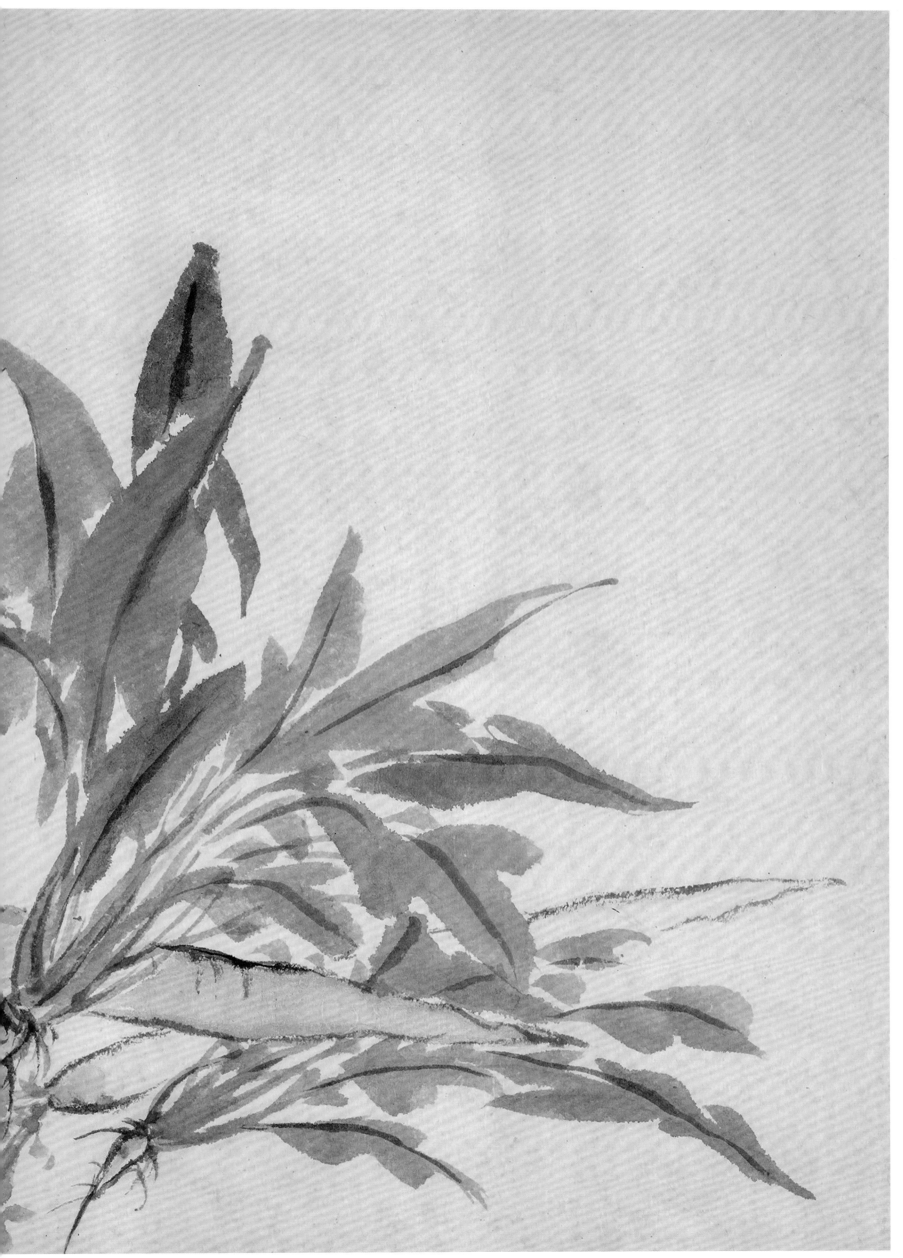

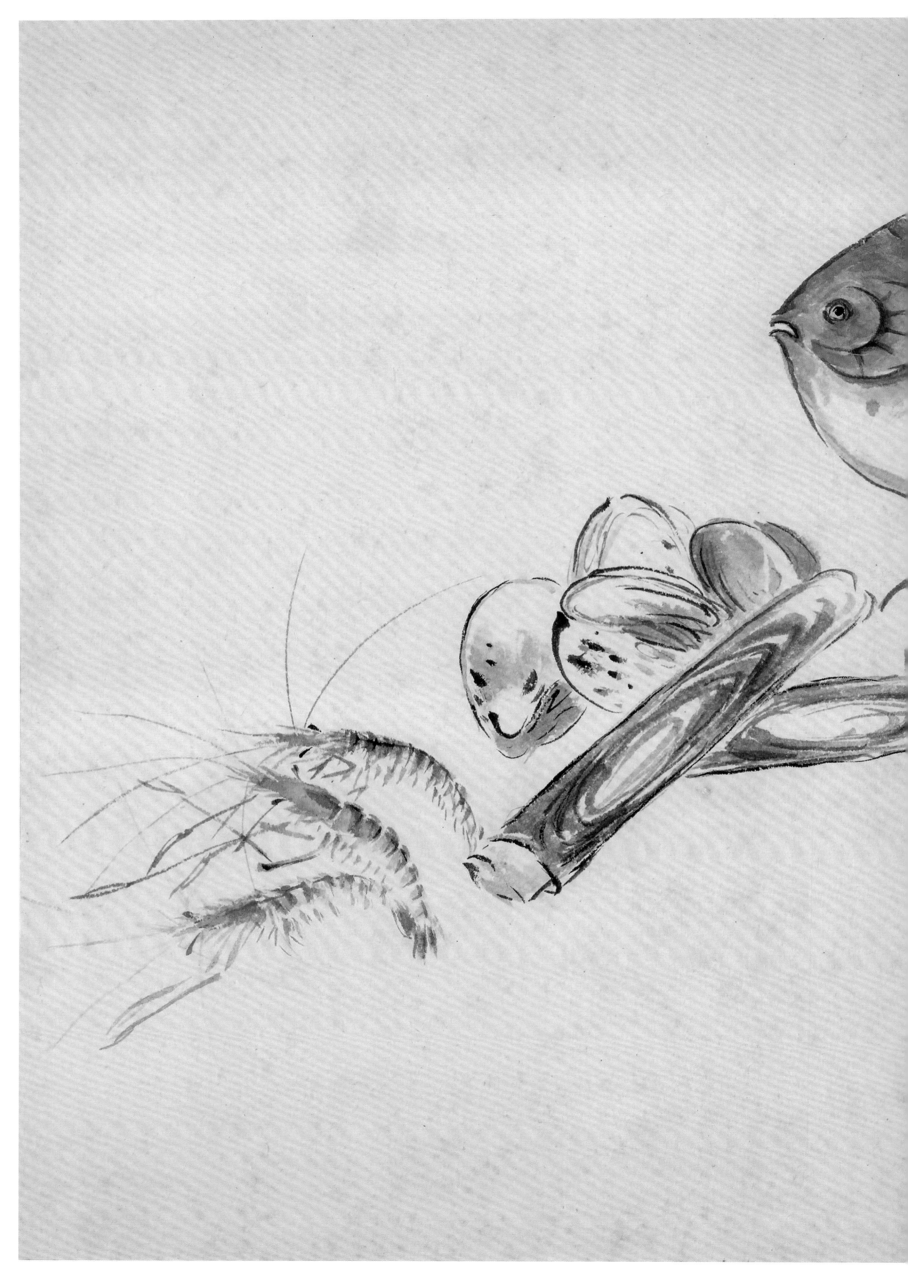

鳞介　27cmx38cm　1934 年　家属藏　钤印：雪涛拟古（白）

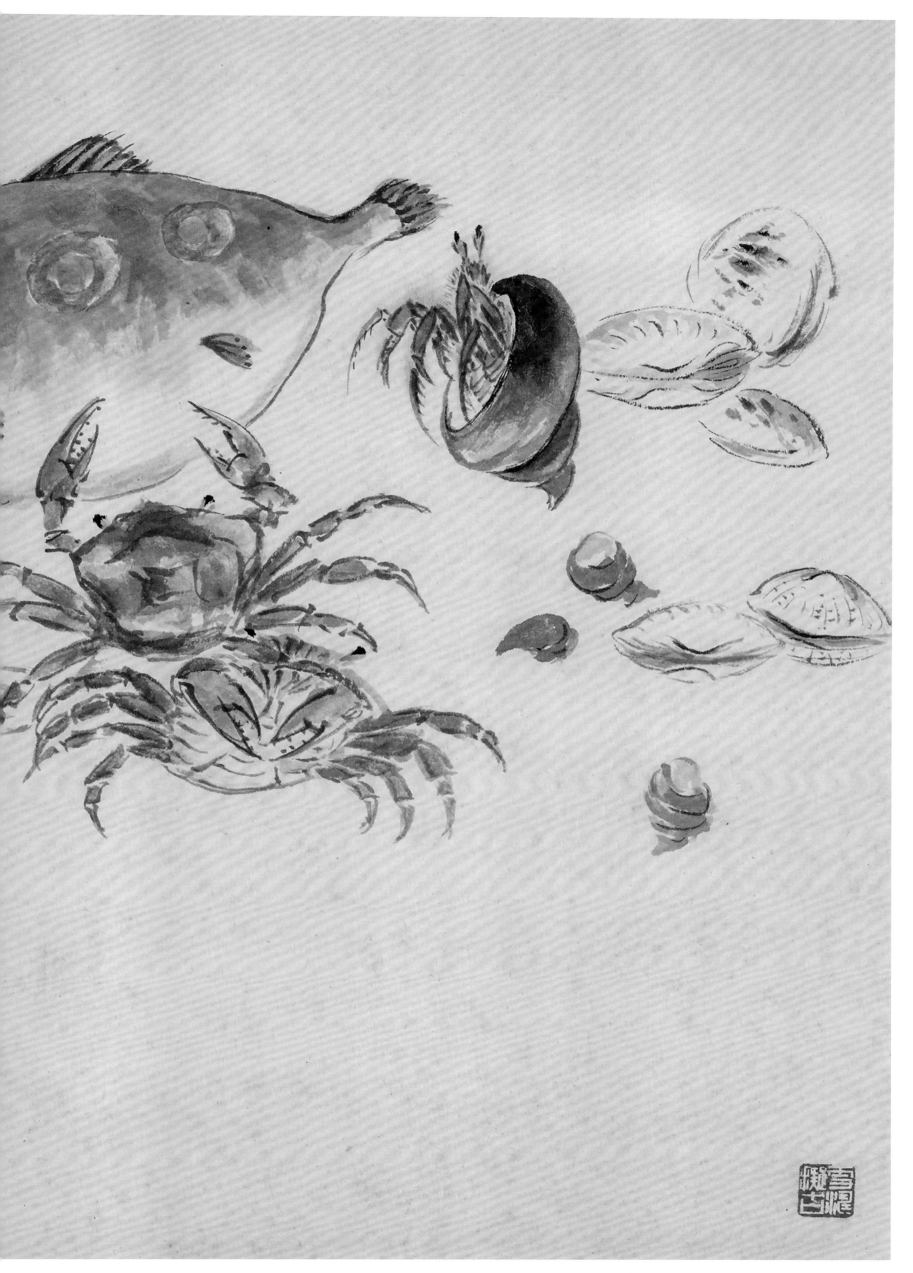

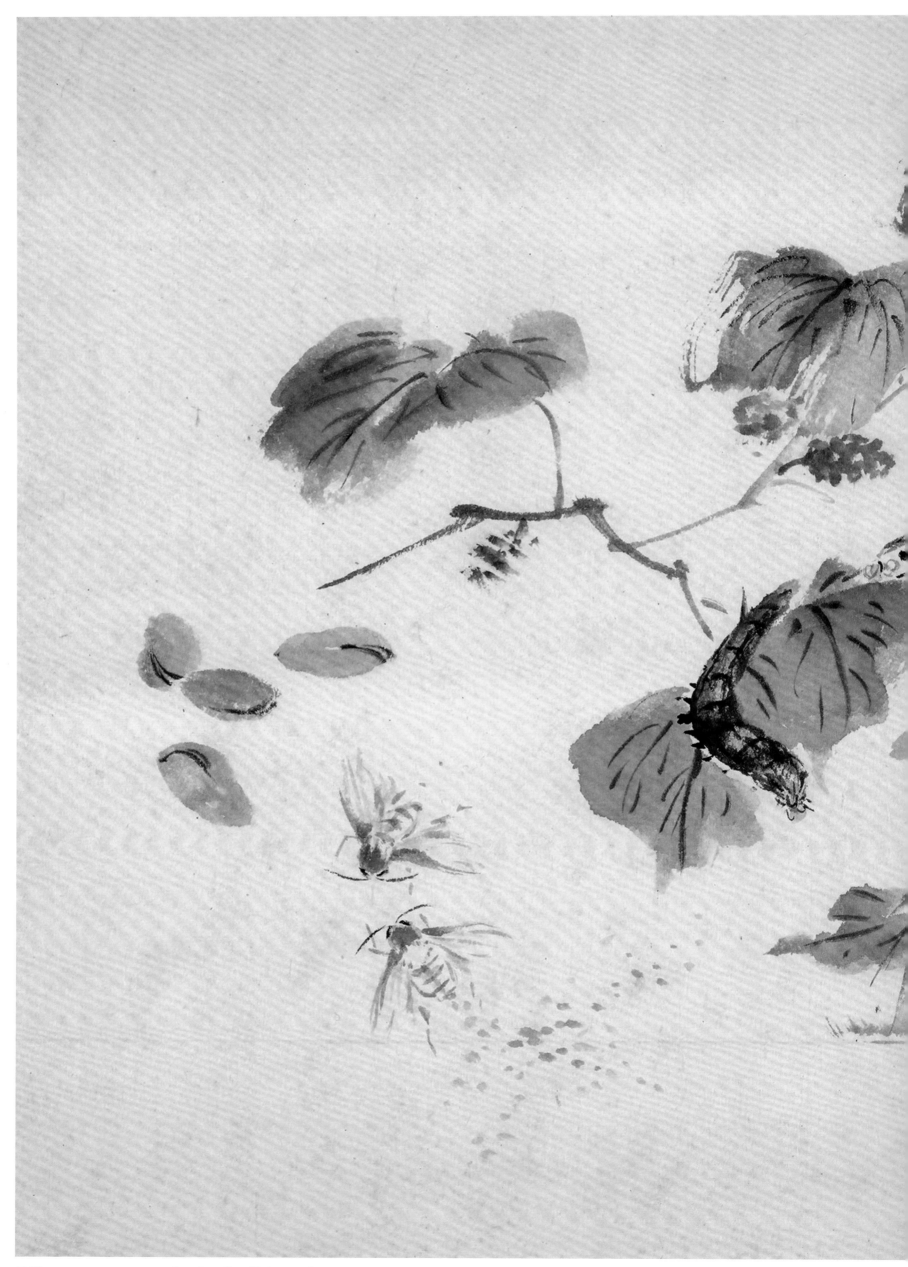

桑蚕　27cmx38cm　1934 年　家属藏　钤印：雪涛（朱）

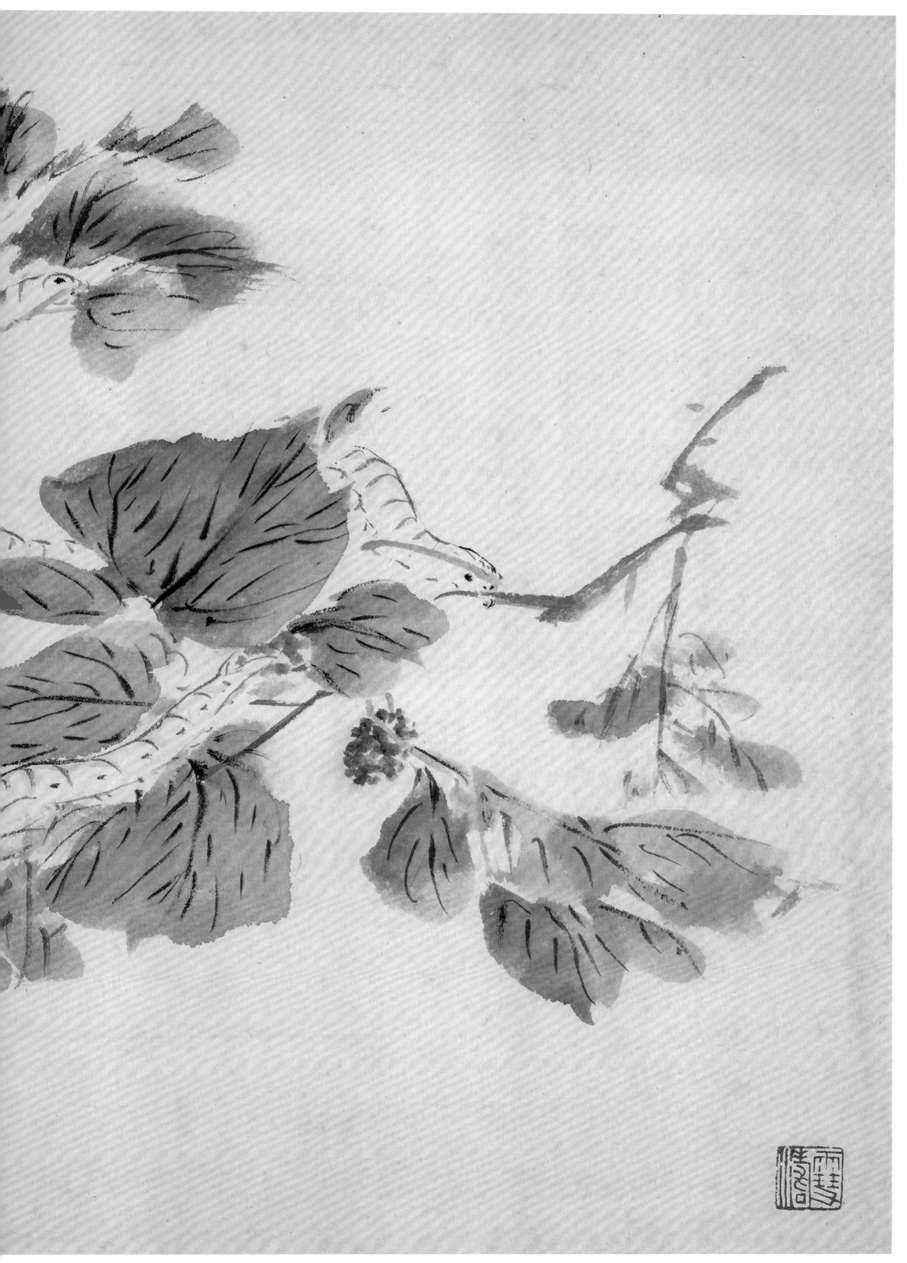

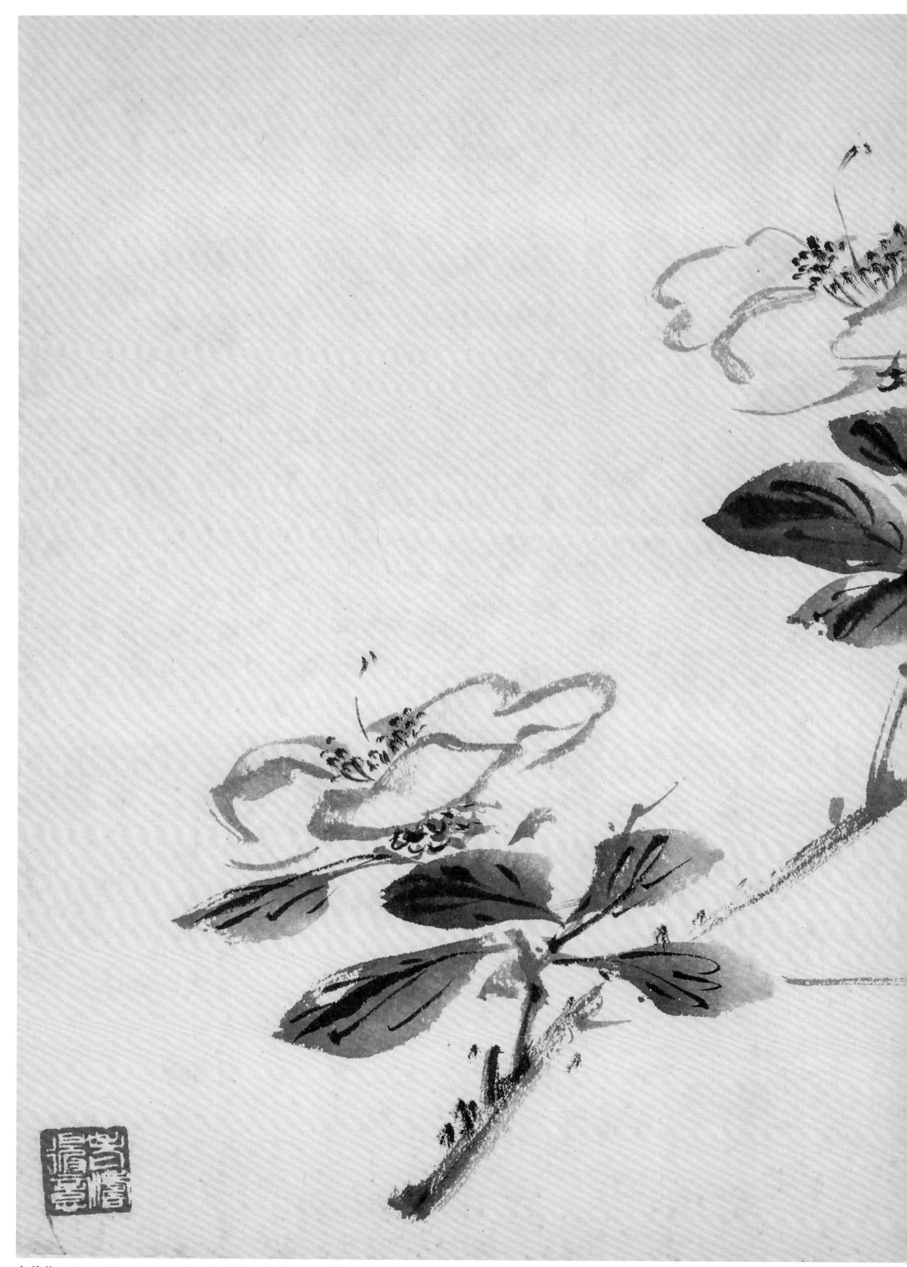

白茶花 27cmx38cm 1934 年 家属藏 **钤印：**老涛得意（白）

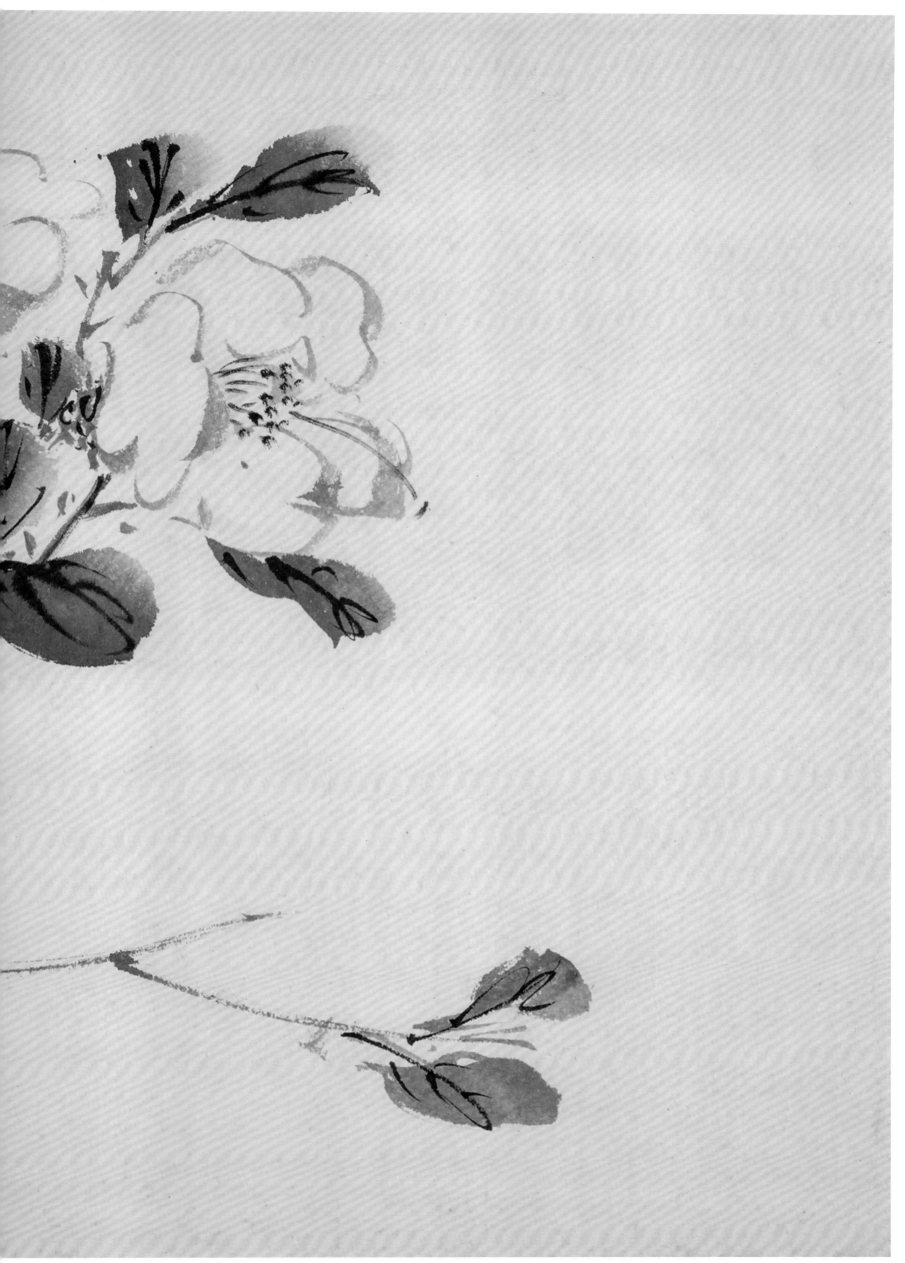

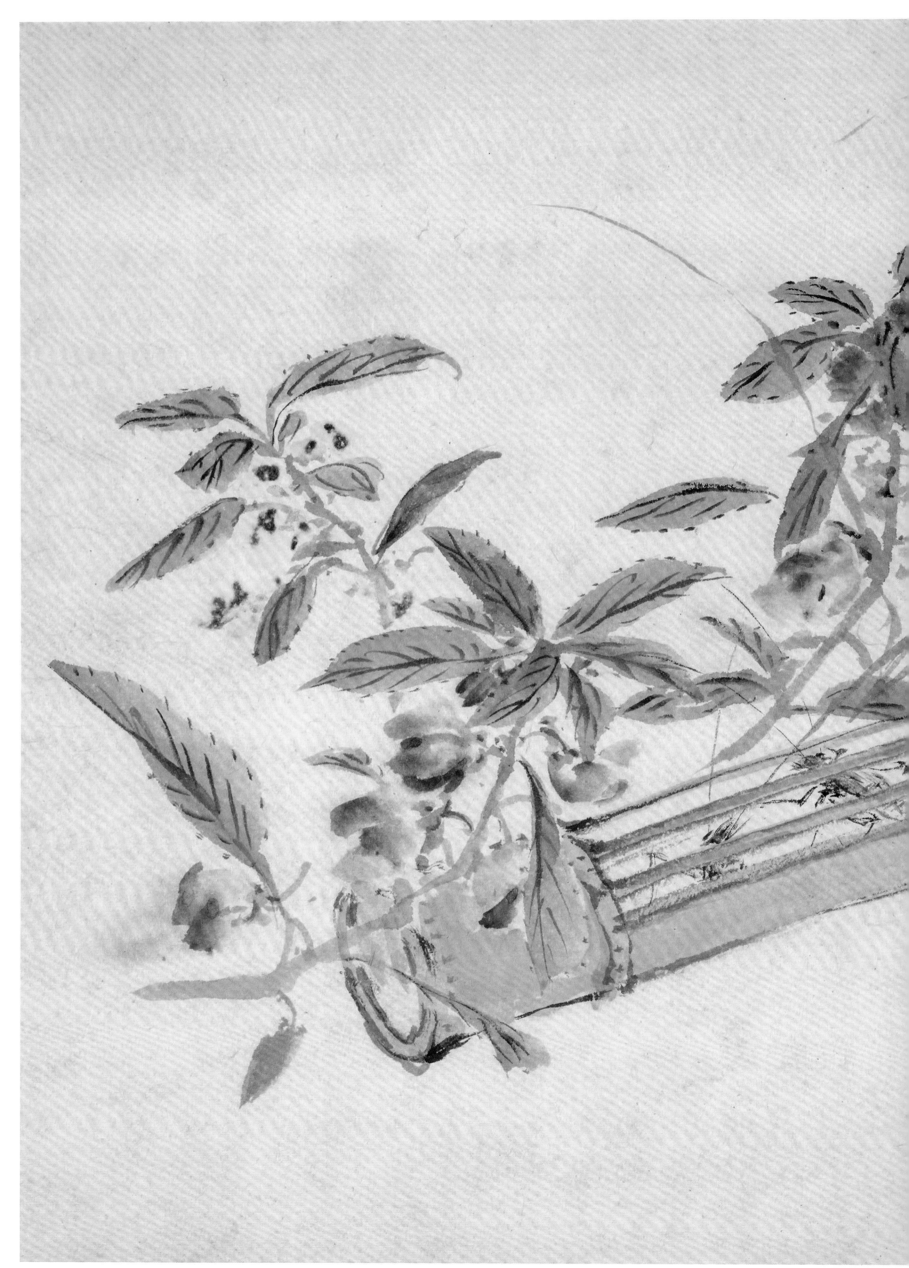

凤仙螽斯　27cm×38cm　1934 年　家属藏　**钤印**：雪涛长年（白）

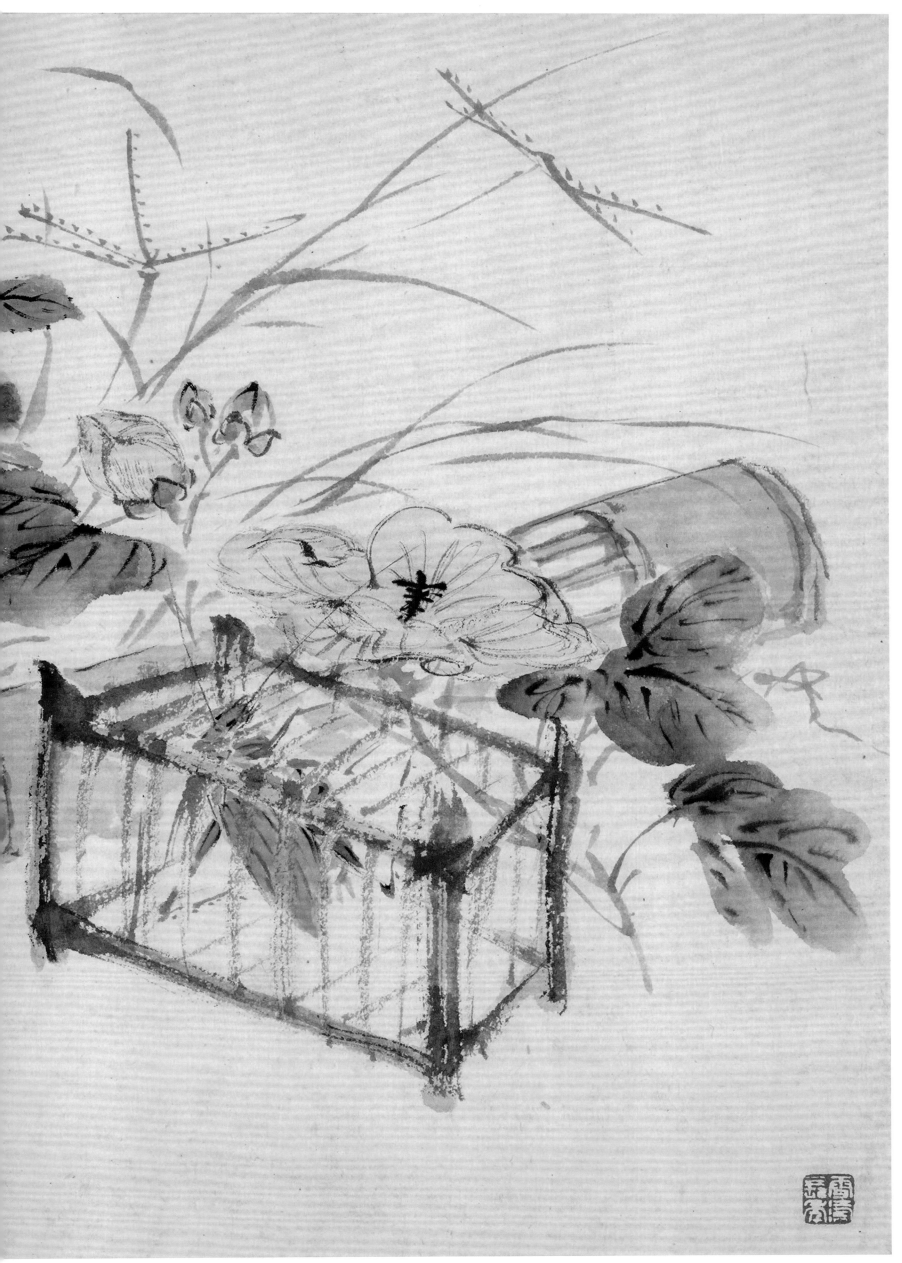

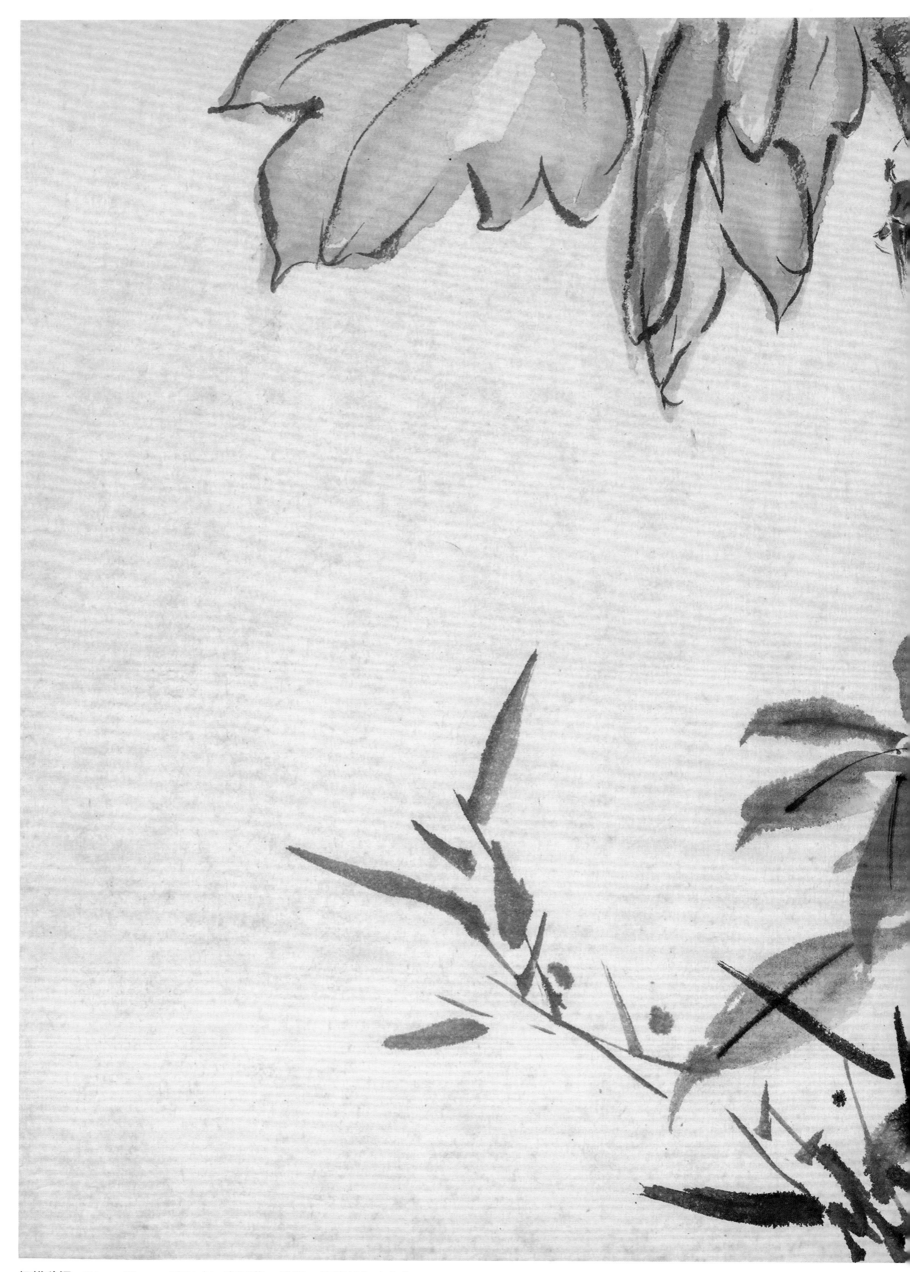

桐蝉秋嫣　27cm×38cm　1934 年　家属藏　钤印：雪涛长年（白）

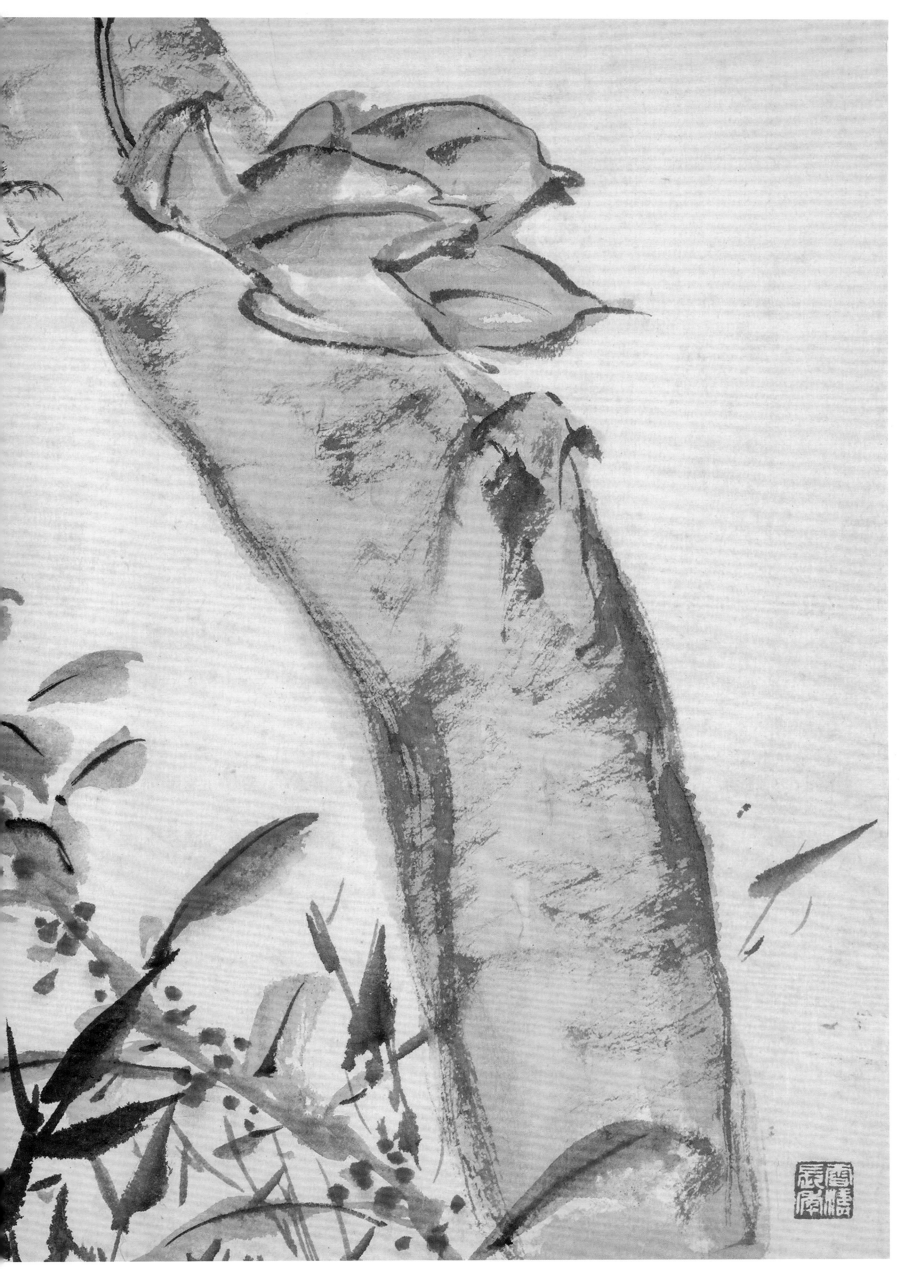

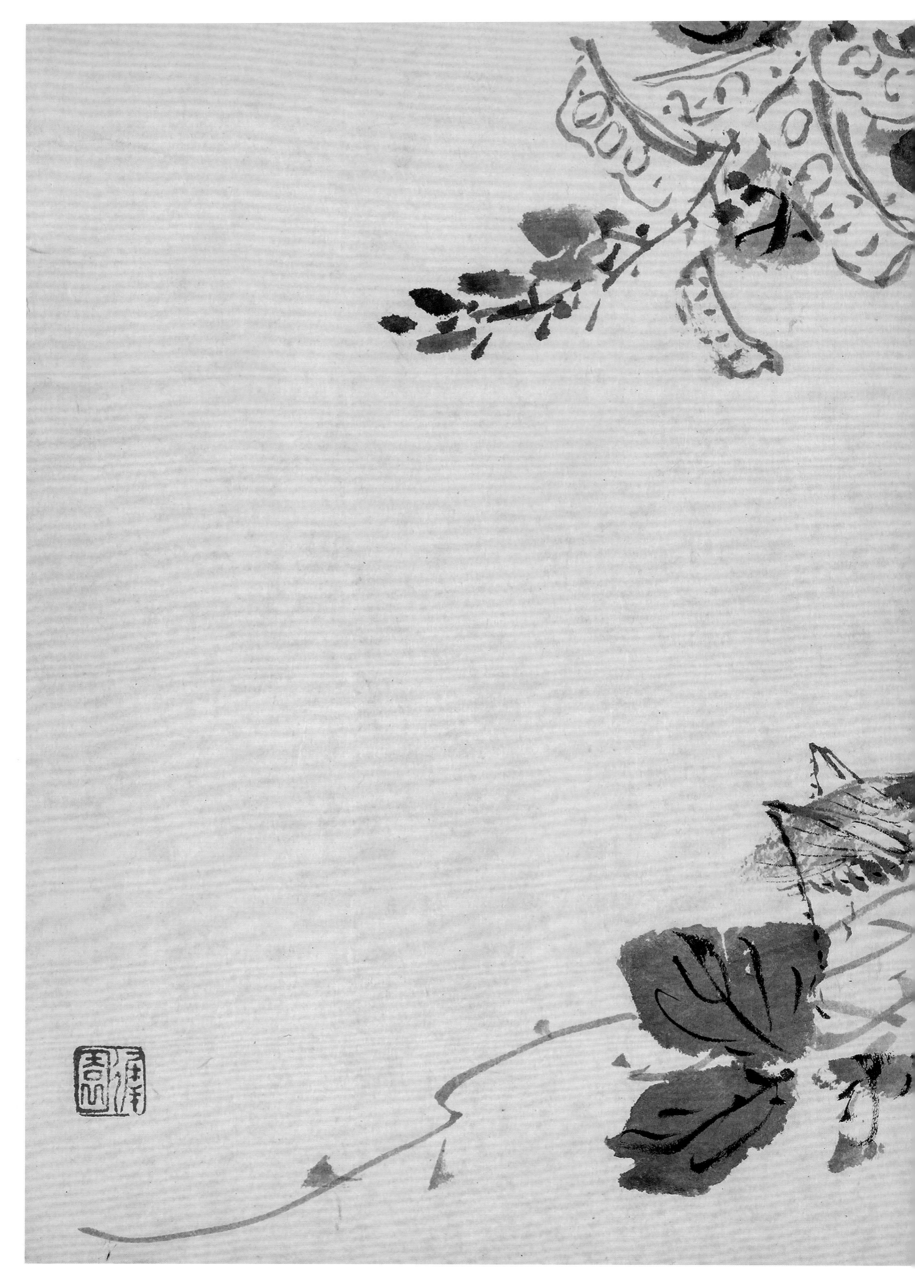

豆花双虫 27cm×38cm 1934年 家属藏 **钤印：**迟园（朱）

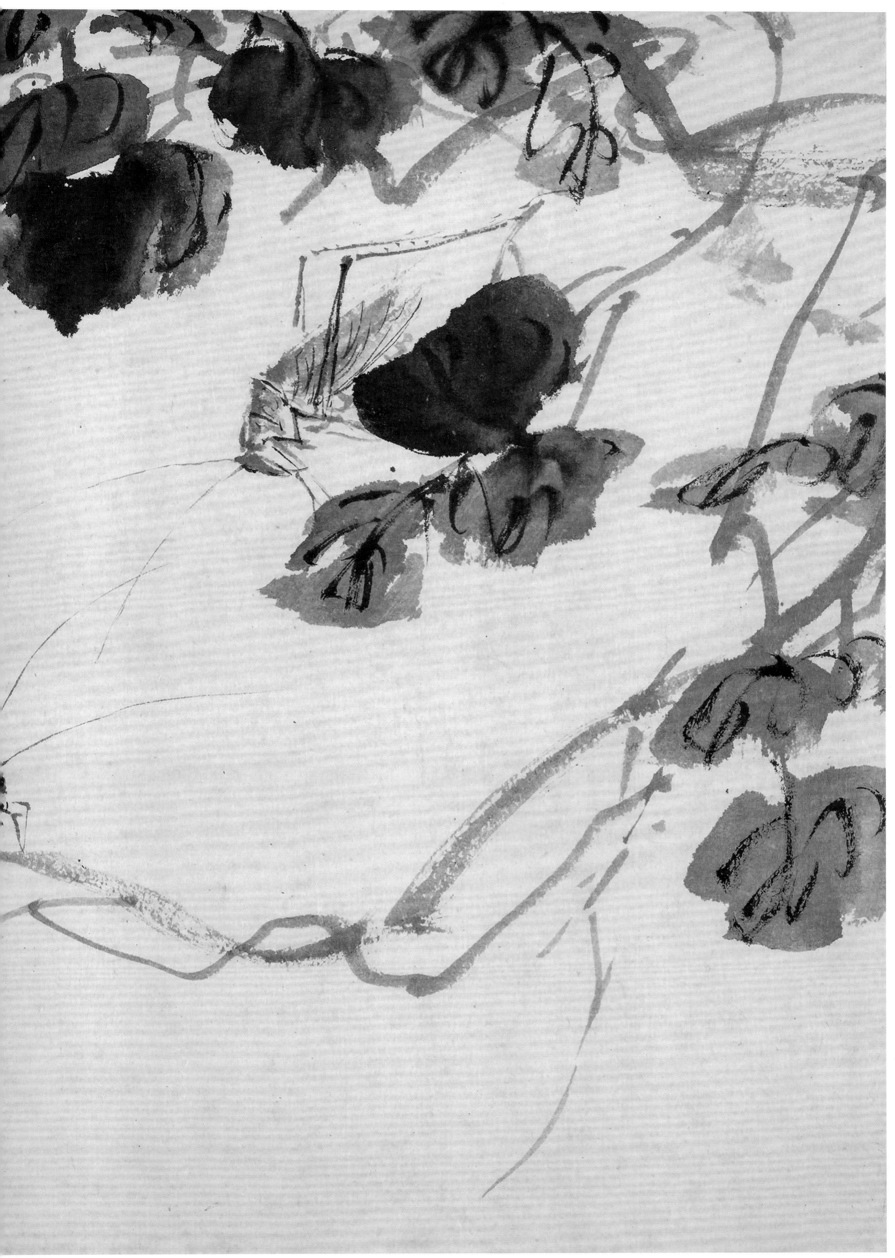

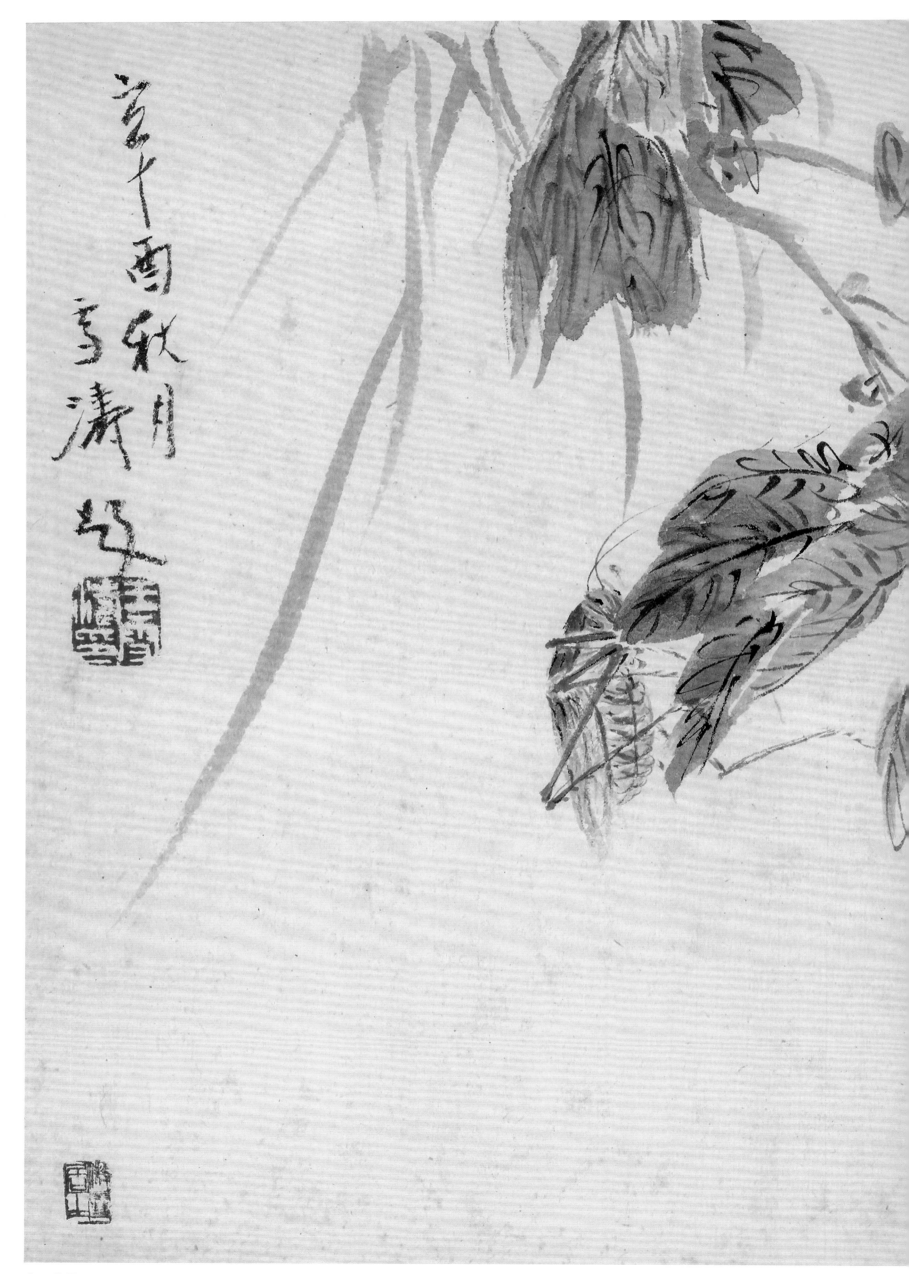

辛酉秋月 27cm×38cm 1934年 家属藏 **题识：**辛酉秋月。雪涛题。 **钤印：**王雪涛印（白）、傲雪居士（朱）、秋斋（白）

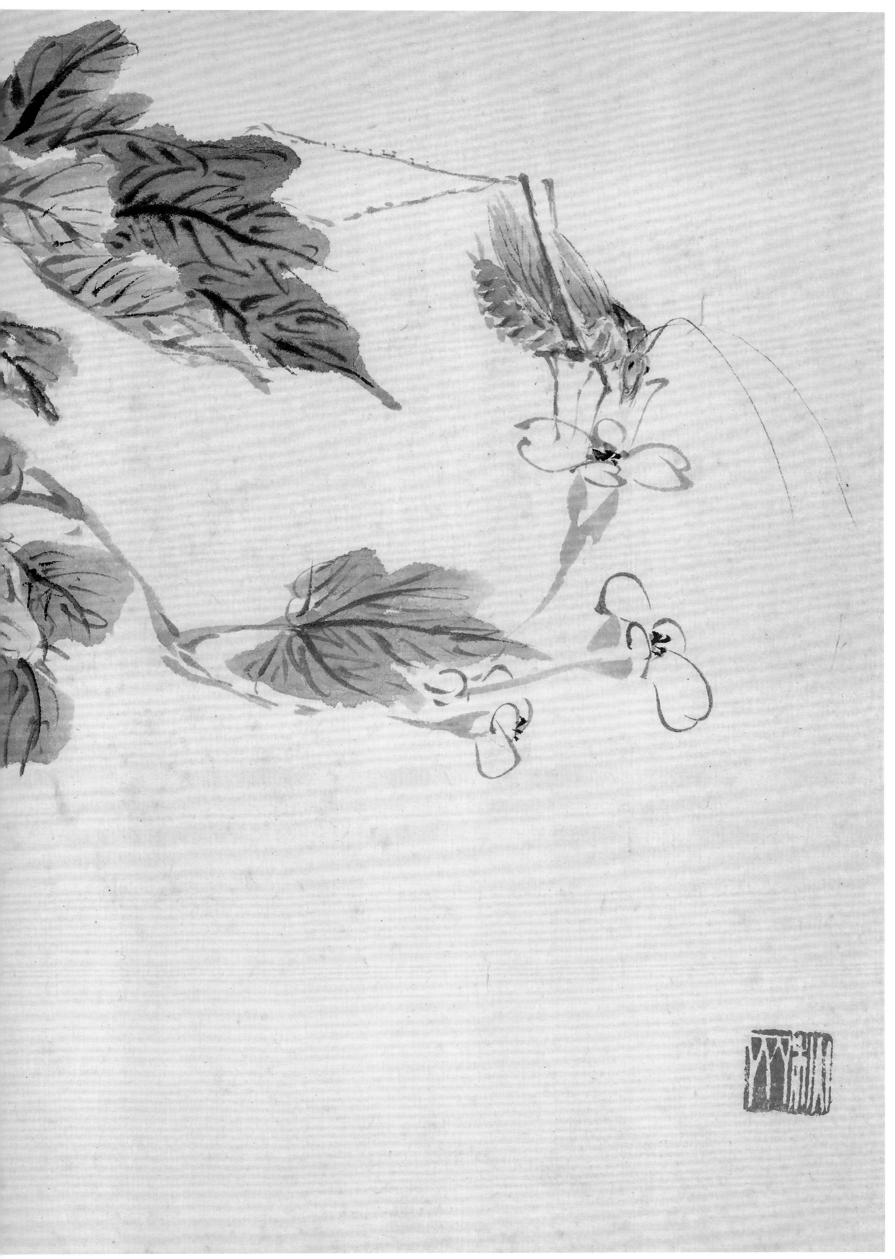

图书在版编目（ＣＩＰ）数据

王雪涛册页精品．迟园画册 / 王丹编．-- 济南：
山东美术出版社，2024.2
ISBN 978-7-5747-0162-5

Ⅰ.①王… Ⅱ.①王… Ⅲ.①花鸟画 – 作品集 – 中国
– 现代 Ⅳ.① J222.7

中国国家版本馆 CIP 数据核字 (2023) 第 225044 号

王雪涛册页精品　迟园画册
WANGXUETAO CEYE JINGPIN　CHIYUAN HUACE
王丹　编

策　　划：李晓雯
责任编辑：韩　芳　李文倩　刘其俊
装帧设计：大豐设计

主管单位：山东出版传媒股份有限公司
出版发行：山东美术出版社
　　　　　济南市市中区舜耕路517号书苑广场（邮编：250003）
　　　　　http://www.sdmspub.com
　　　　　E-mail:sdmscbs@163.com
　　　　　电话：（0531）82098268 传真：（0531）82066185
　　　　　山东美术出版社发行部
　　　　　济南市市中区舜耕路517号书苑广场（邮编：250003）
　　　　　电话：（0531）86193028 86193029
制版印刷：山东星海彩印有限公司
开　　本：889mm×1194mm　1/8
印　　张：3
字　　数：15千
印　　数：1—3000
版　　次：2024年2月第1版　2024年2月第1次印刷
定　　价：39.00元